마음에 피어나는 물빛 컬러 이야기

지수정의 수채 캘리그라피

| 만든 사람들 |

기획 실용기획부 | **진행** 한윤지, 지 혜 | **집필** 지수정 | **책임 편집** D.J.I books design studio
편집 디자인 studio Y | **표지 디자인** D.J.I books design studio 김 진

| 책 내용 문의 |

도서 내용에 대해 궁금한 사항이 있으시면
저자의 홈페이지나 아이생각 홈페이지의 게시판을 통해서 해결하실 수 있습니다.

아이생각 홈페이지 www.ithinkbook.co.kr
아이생각 페이스북 www.facebook.com/ithinkbook
디지털북스 카페 cafe.naver.com/digitalbooks1999
디지털북스 이메일 digital@digitalbooks.co.kr
저자 홈페이지 https://callihealing.modoo.at/
저자 블로그 https://blog.naver.com/callihealing
저자 인스타그램 artist_g.krystal

| 각종 문의 |

영업관련 hi@digitalbooks.co.kr
기획관련 digital@digitalbooks.co.kr
전화번호 (02) 447-3157~8

이 도서의 국립중앙도서관 출판예정도서목록(CIP)은 서지정보유통지원시스템 홈페이지(http://seoji.
nl.go.kr)와 국가자료종합목록 구축시스템(http://kolis-net.nl.go.kr)에서 이용하실 수 있습니다. (CIP제어
번호 : CIP2020028187)

마음에 피어나는 물빛 컬러 이야기

지수정의 수채캘리그라피

목 차

내 마음은 언제나 봄

수채화 그리고 캘리그라피

WATER COLOR
+
CALLIGRAPHY

수채화와 캘리그라피가 만나면
전달하고자 하는
메시지의 감정, 감성 표현이 더욱 풍부해져
더할 것 없는 나만의 독창적인 작품을 만들 수 있지요.

전달하고자 하는
메시지의 캘리그라피,

그리고
그 메시지를 좀 더 표현해주기 위한
수채화의 배경 소스집입니다.

어느 누구나 어렸을 때 접해봤을 미술이죠. 수채화는 그만큼 친근해요.

하지만 친근한 만큼 수채화의 하나하나의 매력들을 깊숙이 아는 경우는 많지 않죠.

저 또한 어렸을 때 수채화를 처음 접했는데요. 모든 색색의 물감들이 뒤섞이는 모습이 오로라를 닮은 것 같기도 하고

신기하고 신비했었죠. 저는 정해져있는 그림을 그리기보다는 내 멋대로, 내 생각대로 그리기를 좋아했어요.

추상화에 가까운 나만의 독창적인 그림을 즐겼고 나만의 감성표현을 했죠.

물과 물감이 섞이는 모습을 좋아했고 붓의 터치대로 움직이는 물감의 표현을 좋아했어요.

수채화에서 꼭 필요한 재료는 모두가 알다시피 종이, 붓, 수채물감, 팔레트, 물이죠.

이 재료 안에서 그리고 그 재료의 다양한 종류에 따라, 다양한 방법에 따라 또 다른 맛이 나요.

그 다른 맛에 중독이 되고 또 다른 맛을 찾게 되죠.

그때에,

캘리그라피를 수채화에 접목시켜주면 아주 감성적인 표현이 되죠.

그림에서 멈추는 게 아니라 메시지까지 전달할 수 있으니까요.

캘리그라피는 전달하고자 하는 메시지의 감정, 감성 표현이 가능하여 아주 매력적이죠.

이러한 캘리그라피에 수채화를 더해주면 더할 것 없는 나만의 독창적인 작품을 만들 수가 있어요.

요즘엔 〈수채 캘리그라피〉라는 이름으로 많이 알려져 있죠. 캘리그라피만으로는 조금 심심할 때가 있어요.

나의 감성이 좀 더 묻어나왔으면 할 때 수채화를 같이 접목시켜주면 수채캘리그라피가 완성이 되는 것이죠!

여러 가지의 수채 캘리그라피가 있지만

이 책은 정해져 있는 사물이나 밑그림이 필요한 그림보다 감성표현에 적합한 배경 소스의 수채화들로 이루어졌어요.

평소에 다루고 있던 패키지나 로고 디자인으로, 실제로 사용하기 쉬운 소재를 이미지하면서 제작 하였습니다.

캘리그라피를 작업하다가 수채화의 배경 소스를 원하시는 분들,

　　　　수채화와 캘리그라피를 접목시켜 나만의 감성작을 만들고 싶으신 분들

　　이 책을 통해 많은 도움이 되시길 바랍니다.

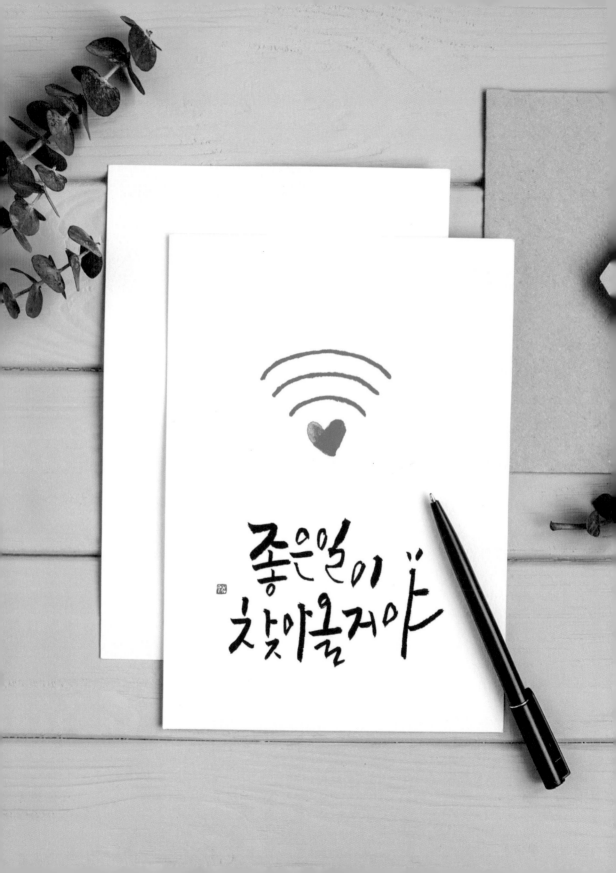

PART 2

도 구

BASIC

수채화의 시작은 어떻게 할까요?

수채화를 그리기에 필요한 도구들을 살펴볼게요. 종이와 붓, 물감, 팔레트에 대해 알아놓으면
좀 더 쉽게 접근할 수 있죠. 도구들을 손에 익혀놓으면 나의 감성표현에
좀 더 집중할 수도 있고 표현도 한결 쉬울테니까요. 종이의 여러 종류와 붓의 종류, 사용 방법
그리고 수채물감과 팔레트에 대해서도 살펴볼게요.

1. 종이

기본적으로 표면의 질감에서
부드러움의 강도로 나뉘고, 3가지의 재질로 나뉩니다.

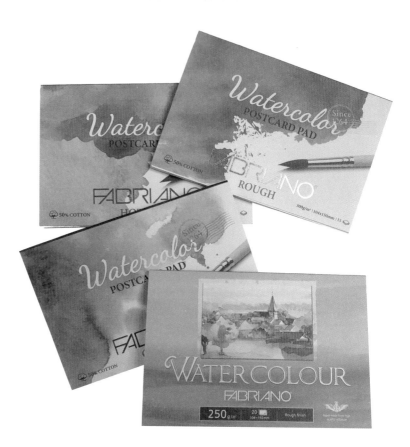

세목 중목 황목

―――――― 황목 rough
―――――― 중목 cold press
―――――― 세목 hot press 이 있습니다.

첫 번째, 황목 rough 은 입자가 가장 거칩니다. 또 일반적으로 흡수력이 매우 좋아
번짐기법에 적합하기도 하죠. 두 번째, 중목 cold press 은 수채화가들이 가장 많이 선호하는 용지입니다.
중간 거침으로 다양한 기법들을 표현하기에 적당하죠. 마지막으로 세목 hot press 인데요.
부드럽고 매끄러워 디테일한 묘사를 하기에 좋습니다.

지금까지 종이에 대한 기본적인 재질에 대해 알아봤는데요.
가볍게 수채화용 도화지를 사용하셔도 됩니다. 사실상 제조사, 브랜드마다 발색과 흡수력 등이
다르기 때문에 여러 종이의 테스트를 거쳐 본인에게 맞는 종이를 찾는게 중요하죠.
너무 얇지 않고 두께감 있는 흡수력 좋은 종이를 고릅니다.

❉ 이 책에서 사용되는 예시 작품에는 몽발트레디션 캔숀(canson) – 중목(cold press) / 300g을 사용했습니다.

2. 붓

납작한 붓, 둥근 붓, 큰 붓, 중간 붓, 작은 붓으로 여러 가지의 맛을 봅니다.
색색의 물감들과 물이 섞여 다양한 기법으로 붓에 따라 다양한 소스들을 표현할 수 있죠.

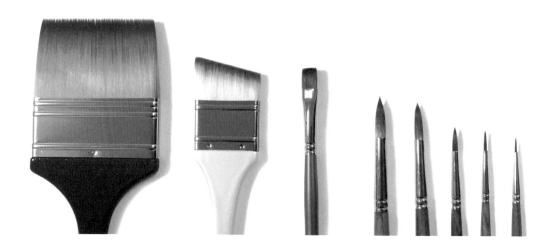

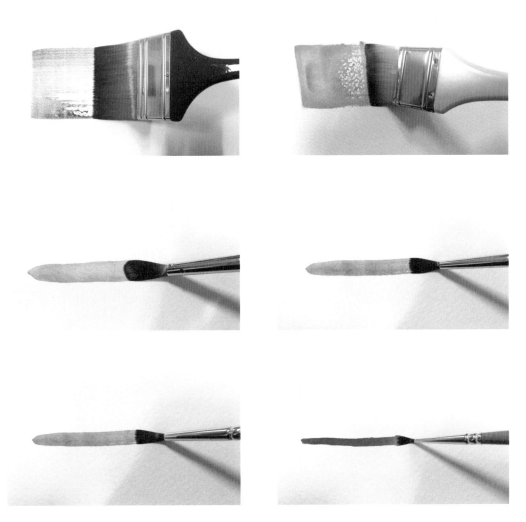

3. 물감

주제어를 처음 접하시는 사라면
화방에서 함께 구워 수 있는 일반 튜브형 프랑으로 시작합니다.

옛날에는 고체형 물감을 많이 사용했는데요.

고체형 물감은 사각형 혹은 원형 용기에 담겨 있어 물감을 따로 접시나 팔레트 위에 옮겨

물로 녹이며 사용했습니다. 하지만 이내 곧 작고 휴대하기 편한

튜브형 물감이 제조되어 지금까지 널리 사용되고 있습니다.

튜브형 물감은 고체형 물감보다 농도가 진하고 걸쭉하여 색의 발색이 더 좋습니다.

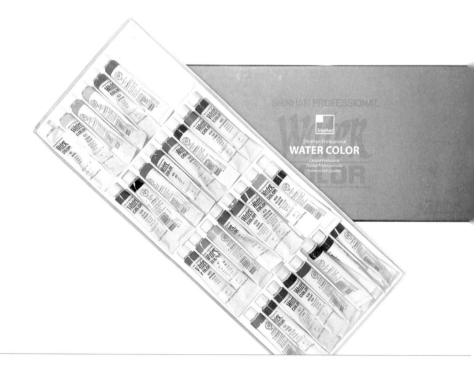

4. 팔레트

팔레트는 그림을 그리기 위해
물감을 풀어줄 때 사용하는 도구입니다.

팔레트도 여러 가지 종류가 있습니다. 그리고 어디에서 작업하느냐에 따라 팔레트의 종류가 바뀔 수도 있습니다.

야외에서 작업할 경우나 준비가 되어있지 않은 상황에서 급하게 작업할 경우 등

다양한 소품들이 팔레트로 쓰일 수가 있죠. 팔레트는 일반 화방에 가서 쉽게 살 수 있는 팔레트가 있는가 하면

일부러 구매하지 않고도 실생활에서 쓰이는 것들로 나만의 팔레트를 만들 수 있습니다.

일반적인 팔레트는 물감을 짜놓을 수 있는 공간들이 만들어져 있지만

소품들로 나만의 팔레트를 만들어 쓸 경우에는 그러한 공간이 없으니 물감들을 섞이지 않게 잘 구분하여 써야합니다.

편하게 작업을 하고자 할 경우에는 넓게 쓰는 것이 좋습니다.

예를 들면, 쟁반, 유리, 플라스틱, 접시 등 많은 것들이 있죠.

혹 깨진 유리를 팔레트로 쓸 경우에는 꼭! 다치지 않게 깨진 부분을 매끄럽게 정리하여 사용해야 합니다.

또한 투명한 유리일 경우에는 밑에 하얀색 종이나 하얀색 천을 대주어 색이 잘 보이도록 해줍니다.

저는 일반적인 팔레트도 사용하지만 접시를 많이 사용하는데요.

일반적인 팔레트와는 달리 제 멋대로 여기저기 짜놓고 풀어준 물감들이 재밌어도 보이고

자유롭고 편하게 쓸 수 있어서 좋아합니다. 그리고 씻을 때에도 잘 닦여 편리하구요.

또 야외에서 준비가 되어있지 않은 상태에서 급하게 작업을 해야 할 경우에는 종이컵을 이용합니다.

말려있는 종이컵 끝을 풀어주고 종이 위에 물감을 짜고 풀어주며 팔레트로 이용하기도 합니다.

종이라 물이 스며들고 잘 안될 것 같지만 종이컵 안쪽에는 코팅이 되어있어 쉽게 물이나 물감이 스며들지 않습니다.

이렇게 팔레트도 나만의 느낌, 색깔들로 다양하게 써 볼 수 있습니다.

5. 붓펜

'붓펜 캘리그라피'라는 이름이 있을 정도로 붓펜으로도 많이 쓰는데요.

붓으로 작업하기 힘든 경우 붓펜을 이용합니다. 먹색인 검정색만 있는게 아니라

시중에 다양한 색이 나와 있어 편하게 쓸 수 있죠. 다들 처음 붓펜을 이용해서 글씨를 쓰고자 할 때

'어떤 붓펜으로 써야하지?'라고 고민하실텐데요. 붓펜도 여러 가지 종류가 있고

그만큼 가격도 제각기 다르죠. 가격이 싸면 그만큼 안 좋을거라고, 비싸면 그만큼 좋을거라 생각하고

비싼 것을 구매하는 경우가 종종 보이곤 합니다.

일단, 붓펜을 고를 때 제일 중요한 것은 붓처럼 만든 붓펜을 골라야합니다.

요즘은 캘리그라피 붓펜이라고 많이 보일텐데요. 형광펜의 모양처럼 딱딱하게 만들어져 있거나

스펀지로 되어 있습니다. 하지만 저희가 써야할 붓펜은 붓처럼, 즉 붓의 털처럼 만들어져 있어야합니다.

어떤 붓펜을 사야할지 고민이 되신다면 제가 쓰는 붓펜으로 써보시기 바랍니다.

6. 오일파스텔

오일파스텔은 부드러운 질감을 자랑하죠. 그림을 그릴 때마다 촉감이 너무 좋아서 그 느낌에 빠져들곤 합니다. 저는 수채화 물감과 더불어 많이 쓰는데요. 오일파스텔이 물을 먹지 않아 또 다른 재미를 줍니다.

7. 피그먼트라이너 펜 STAEDTLERT-Pigment Liner

이 펜은 방수력을 갖고 있어 좀 더 깔끔하고 정교한 선을 표현할 수 있습니다. 따라서 스케치에 최적입니다. 디자인과 일러스트, 스케치 그림 등 필기까지 다양한 용도로 사용할 수 있습니다.

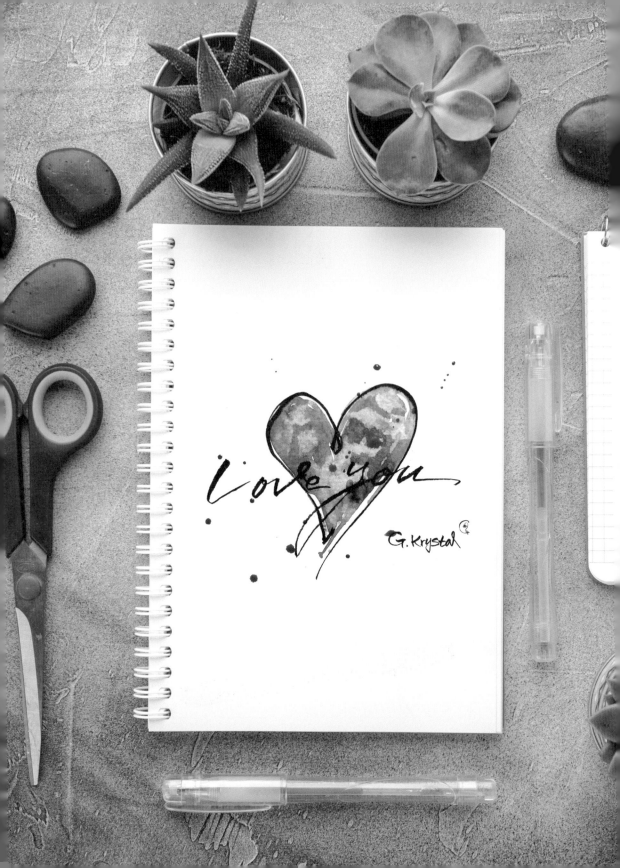

PART 3

수채화

WATER COLOR

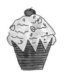

힐링이 가득한 감성 수채화!
하얀 종이에 어떤 색을 입히느냐에 따라
성격과 감성들이 풍성하게 묻어나죠.
여러분들의 일상도 언제나 수채화와 함께 풍성하기를 바래요.
다채로운 색들로 매력을 뿜어내는 수채화,
설레는 마음으로 시작해볼까요?

소스 1

———

붓으로 스치기만 해도 매력적인 배경소스가 되는 기법

붓으로 다양한 수채화 배경 소스를 만들어보려 합니다.
많은 기법 중 대표적인 기법으로 6가지를 알아보겠습니다.

——————— 번지기
——————— 떨어뜨리기
——————— 찍기
——————— 불기
——————— 튀기기
——————— 긁어주기

입니다.
자, 그러면 지금부터 어떻게 표현해야하는지 알아보겠습니다.

【 첫 번째 기법 】 번지기 기법

첫 번째, 번지기 기법입니다. 두 자루의 붓이 필요한데요.

먼저, 첫 번째 붓으로 충분한 물을 묻힌 다음 종이에 찍어줍니다.

다음 두 번째 붓으로 원하는 색깔의 물감을 묻혀 가운데 위치에서 작은 원형을 그려줍니다.

그럼 서서히 물과 물감이 섞여 번지기 시작합니다.

혹은 한 자루의 붓이 물을 흥건하게 머금고 있는 상태에서 물감을 묻혀 그대로 종이에 찍어주셔도 됩니다.

이 때에 천천히 작은 원을 그려나가면 좀 더 선명한 그라데이션을 표현하실 수 있습니다.

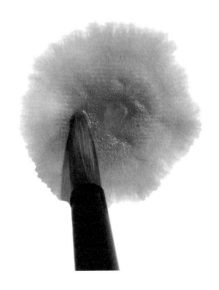

【두 번째 기법】 **떨어뜨리기 기법**

두 번째, 떨어뜨리기 기법입니다. 붓이 물을 많이 머금고 있는 상태에서 물감을 묻혀줍니다.
그대로 종이 위에 붓을 들고 물감을 한 방울씩 떨어뜨려줍니다.
떨어뜨려야하기 때문에 붓이 물감을 많이 머금고 있어야 합니다.

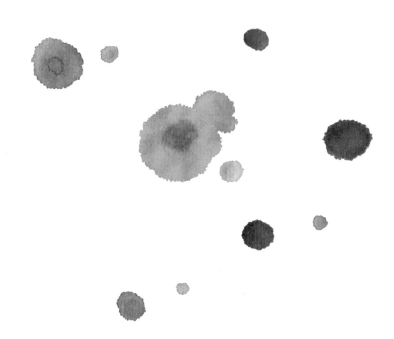

【 세 번째 기법 】 **찍기 기법**

세 번째, 찍기 기법입니다. 두 자루의 붓이 필요한데요.

한 자루의 붓에는 물과 물감을 많이 묻혀 번지기 기법으로 종이에 그림을 그려줍니다.

나머지 한 자루의 붓은 물만 묻혀 휴지로 붓을 닦아 물기를 빼줍니다.

그 다음 물기를 빼 준 붓으로 번지기 기법을 한 그림에 있는 물감을 훔쳐준다고 생각하고 찍어줍니다.

그럼 붓이 물감을 훔쳐주었기 때문에 가장자리의 테두리만 남게 되는 것이죠.

【 네 번째 기법 】 **불기 기법**

네 번째, 불기 기법입니다. 어렸을 적에 많이 해본 기법일 수도 있는데요.

보통 빨대를 이용하거나 도구 없이 입으로 불어줍니다. 종이에 번지기 기법으로 그림을 그려줍니다.

여기서 번지기 기법으로 그린 그림에는 물감의 양이 많아야 합니다.

입으로 불었을 때 물감의 양이 많아야 이미지와 같이 쭉쭉 뻗어 나갈 수 있기 때문입니다.

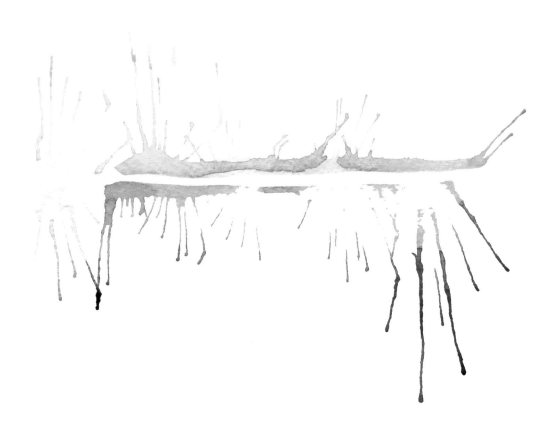

【 다섯 번째 기법 】 **튀기기 기법**

다섯 번째, 튀기기 기법입니다.

붓에 물감을 머금고 있는 상태에서 붓대의 가운데 지점을 손가락으로 톡톡 쳐줍니다.

머금고 있는 물감을 종이에 털어준다고 생각하며 쳐주면 됩니다. 혹은 다른 붓으로 가운데 지점을 톡톡 쳐줍니다.

그러하면 붓이 머금고 있는 물감이 작은 입자로 떨어져 튀기기의 효과를 줍니다.

이 때에 주의할 점은 이 기법 또한 붓에 물감의 양이 많아야 한다는 것입니다.

【 여섯 번째 기법 】 **긁어내기 기법**

여섯 번째, 긁어내기 기법입니다.

붓과 종이가 필요한 기법인데요. 붓으로 물감을 칠해주면 종이로 긁어내려가면 됩니다.

혹은 마른 페인트 붓으로 긁어 내려가도 됩니다. 먼저, 그림과 같이 붓으로 두 가지의 색으로 그려줍니다.

마찬가지로 번지기 기법처럼 물감이 흥건하게 있어야 합니다.

그 다음 종이 혹은 페인트 붓으로 그 물감들을 긁어주면서 내려가면 됩니다.

그러면 그림에서와 같이 색이 섞여 자연스러운 그라데이션의 소스를 표현할 수 있습니다.

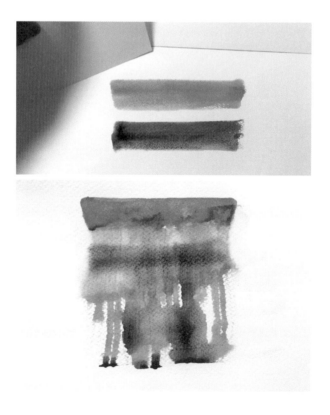

이렇게 여섯 가지의 기법을 알아봤는데요.

이 기법들을 응용해 다양한 배경 소스들을 표현해보겠습니다.

물과 화선지를 이용한 배경 소스

——

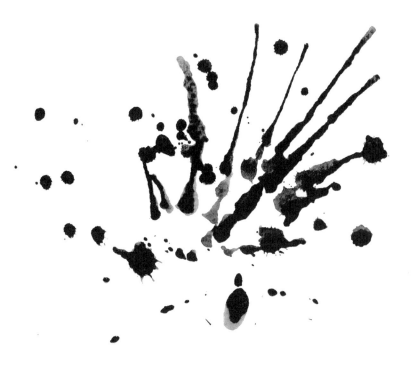

먹물과 물을 섞어 농도 조절을 하며 화선지에 그려줍니다.
화선지에 그려주면 자연스럽게 번짐 표현이 됩니다.

농도 조절은 물의 양에 따라
색의 진하기와 연하기가 달라지고 번지는 모양도 달라지니 다양하게 표현해보세요.

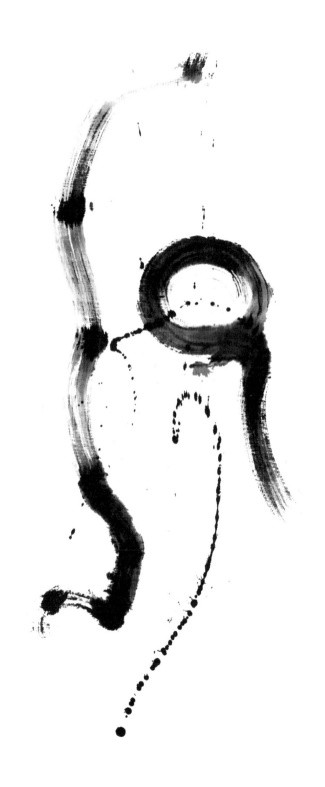

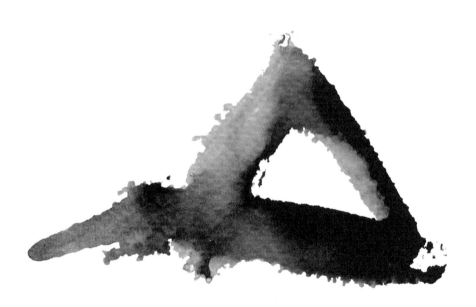

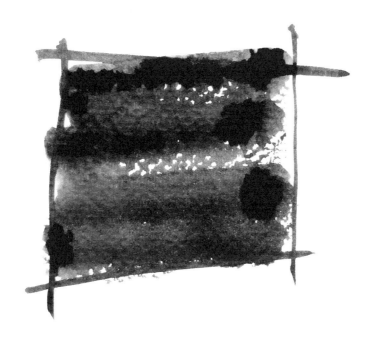

다양한 기법을 응용해 배경소스 만들기

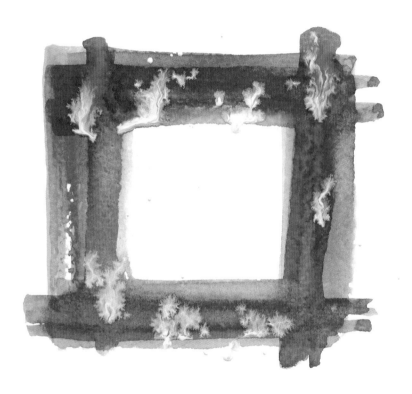

사각형을 밝은 색 순으로 그려줍니다.
분홍–진분홍–녹색으로 그려준 후 떨어뜨리기 기법으로 흰색 물감을 떨어뜨려줍니다.

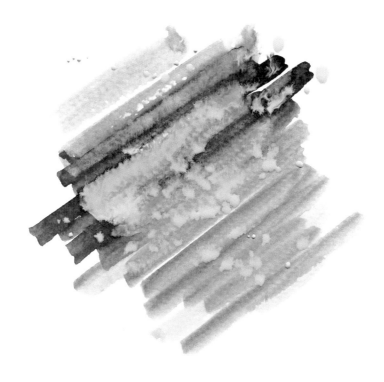

 남색-하늘색-흰색 순으로 선을 그어줍니다.
다음 떨어뜨리기 기법으로 흰색 물감을 떨어뜨려줍니다.

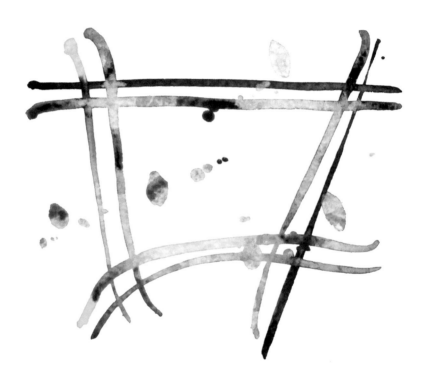

 순서는 상관없이 선을 겹치게 그어줍니다. 이 때, 물의 양을 많게 하여 색이 자연스럽게
그라데이션을 표현할 수 있게 해줍니다. 선을 그린 후 붓의 터치로 꽃잎 모양을 그려줍니다.
다음으로 찍기 기법을 사용해 휴지로 선과 꽃잎 모양을 찍어줍니다.

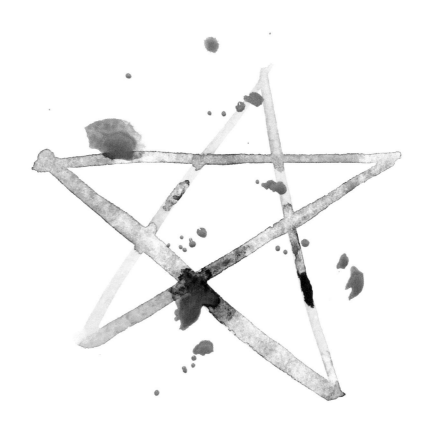

 먼저 밝은 색으로 별 모양의 선을 그어줍니다.

그 위에 어두운 색으로 선을 그어 그라데이션을 표현합니다.

다음 튀기기 기법으로 별 위에 물감을 톡톡 튀겨 표현해줍니다.

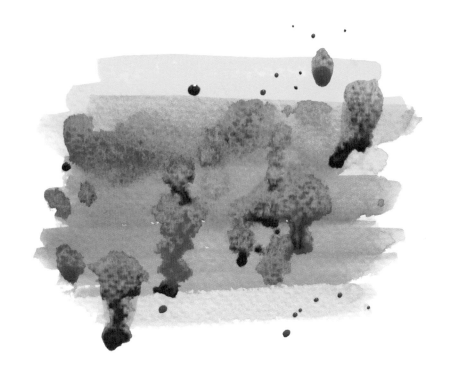

 밝은 색을 먼저 그어주고 그 위에 어두운 색으로 터치해서
색이 자연스럽게 번질 수 있게 합니다.

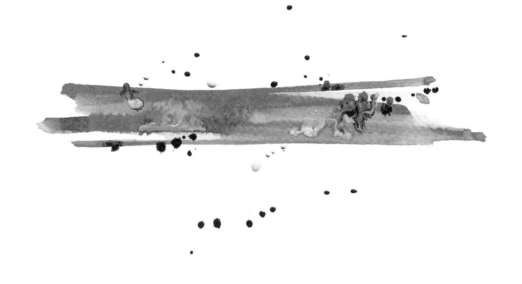

 먼저 선을 그어준 후 그 위에 다른 색의 물감을 튀기기 기법으로 표현해줍니다.

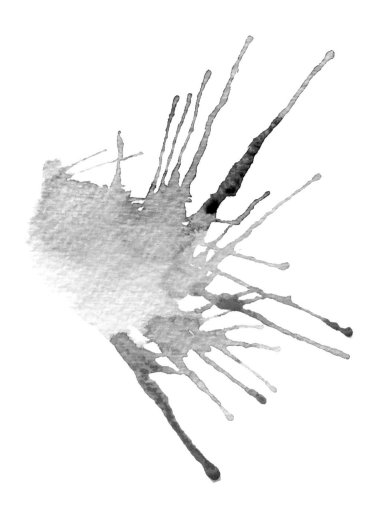

 여러 가지 색의 물감을 올려줍니다.
그 다음 입김으로 올려준 물감을 불어 흩어지게 표현해줍니다.

 여러 가지 색의 물감을 올려준 후 위에서부터 밑으로 종이로 긁어주어
자연스러운 그라데이션을 표현해줍니다.지금까지 알아본 기법들을 응용해
조금 더 다양한 배경 소스들을 따라해 보세요!

다양한 배경 소스 모음

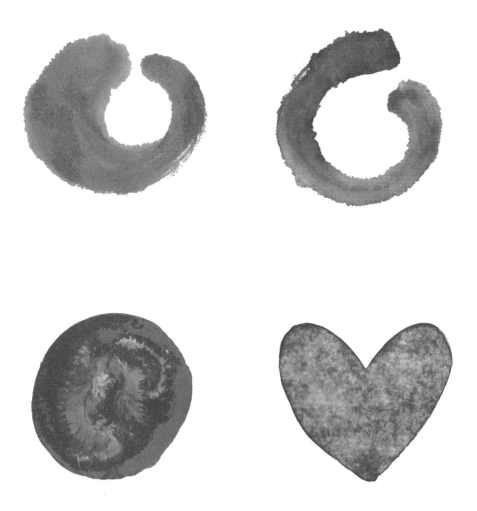

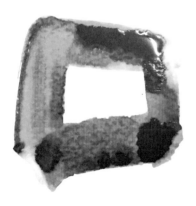
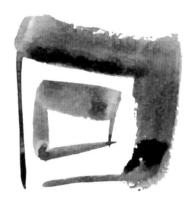

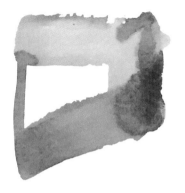

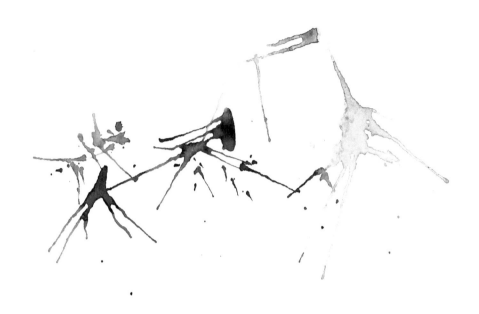

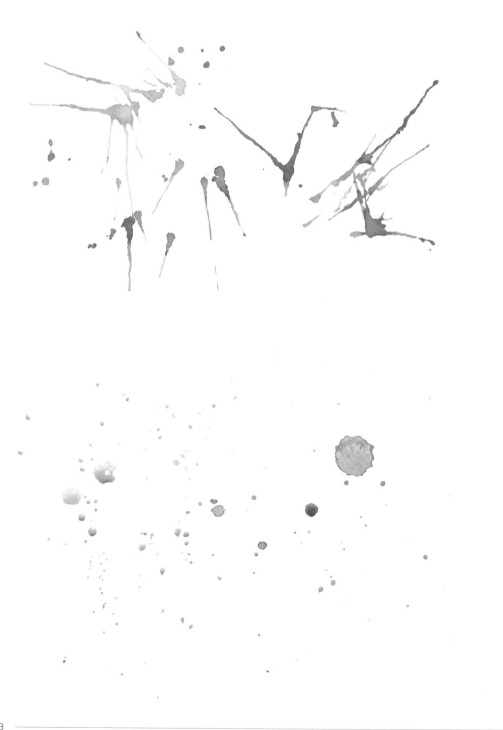

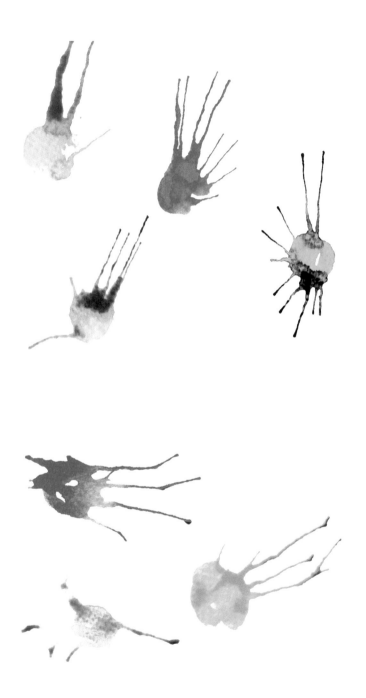

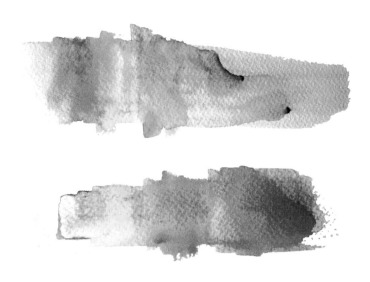

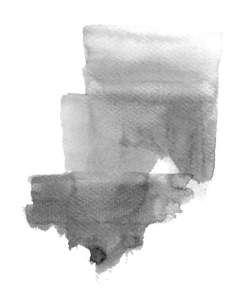

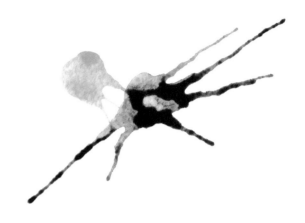

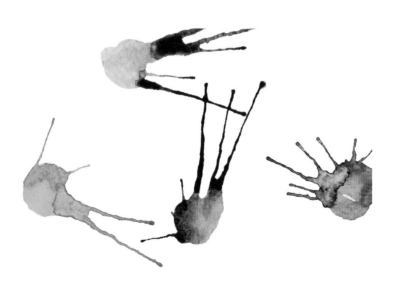

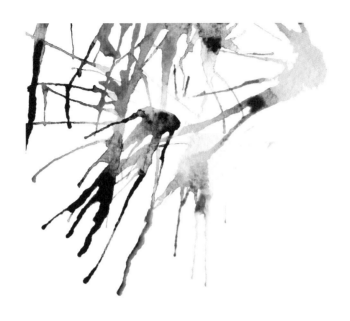

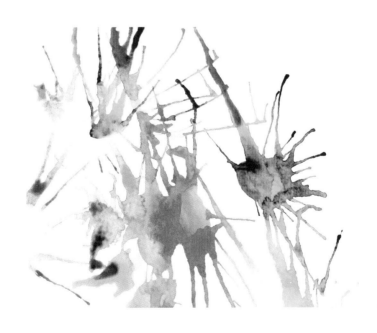

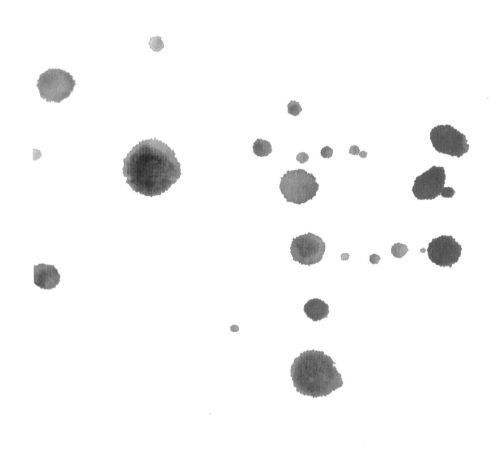

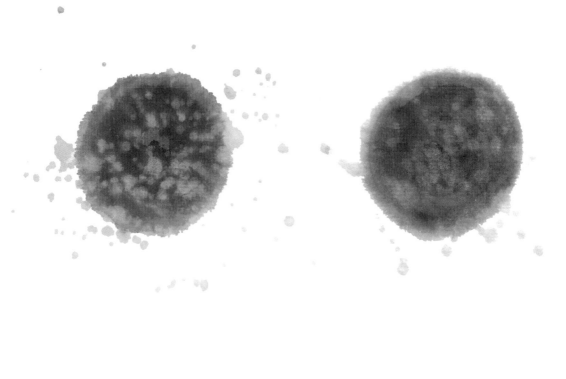

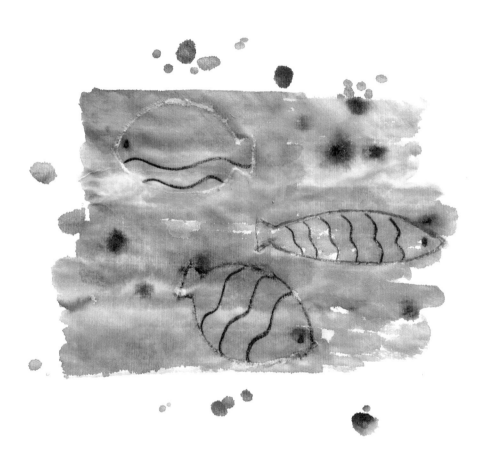

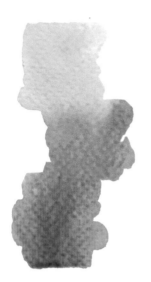
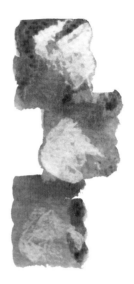
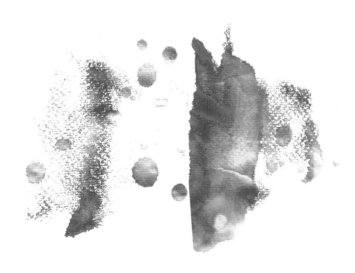

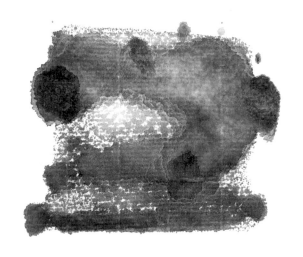

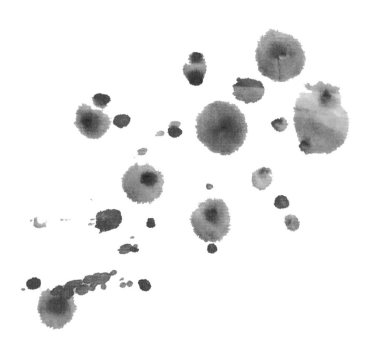

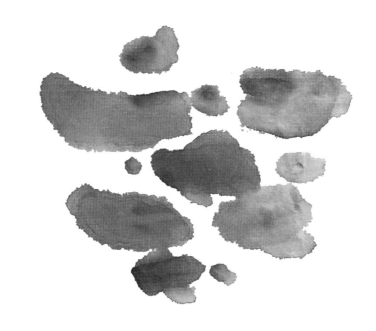

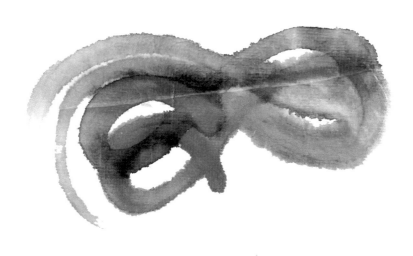

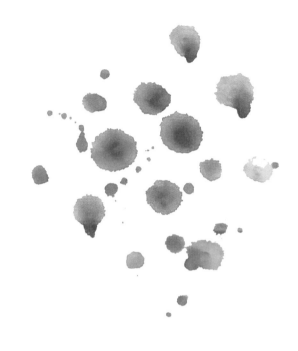

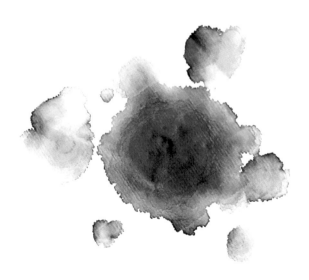

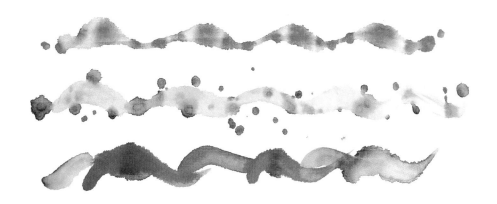

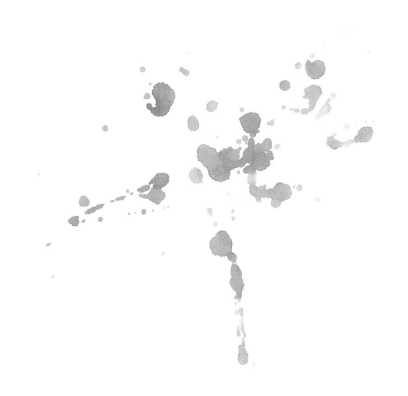

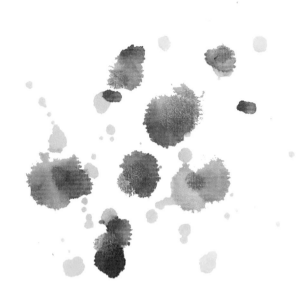

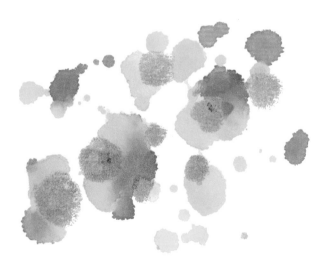

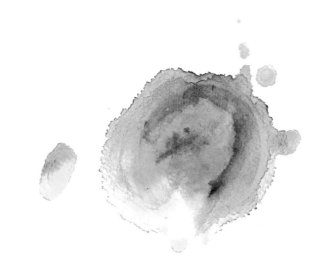

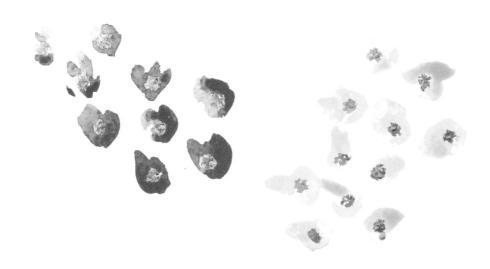

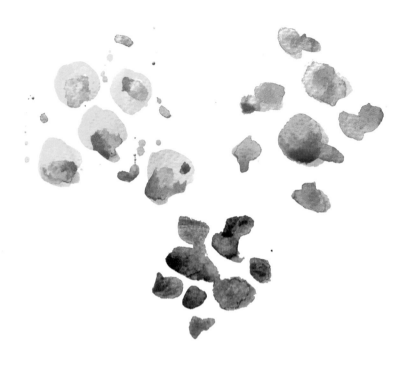

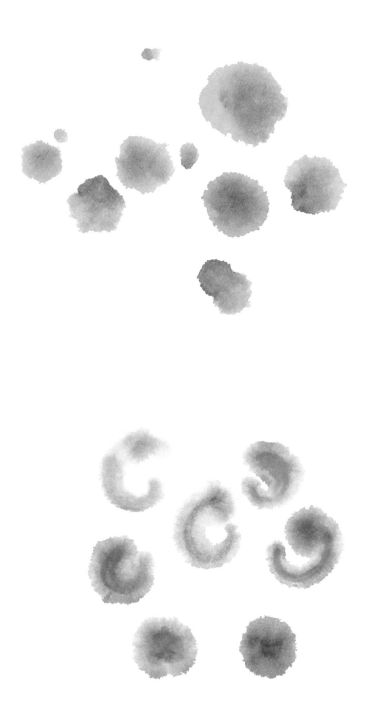

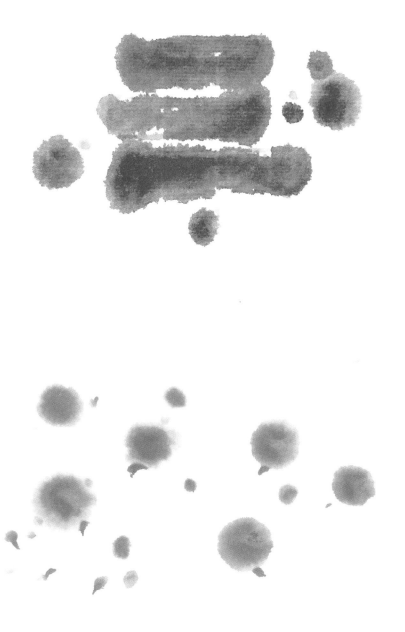

소스 2

———

도구를 사용해 독특한 배경 소스가 되는 기법

붓이 아닌 다양한 도구들을 사용해서
배경 소스를 만드는 방법을 알아보겠습니다.

도구들은

——— 주사기
——— 나무젓가락
——— 펜
——— 붓펜
——— 오일 파스텔
——— 롤러

이렇게 6가지로 만들어 보겠습니다.

【 첫 번째 기법 】 주사기

첫 번째, 주사기를 이용한 기법입니다.

주사기로 그림을 그린다면 '과연 주사기로 그림을 어떻게 그릴까' 하는 생각이 들 텐데요.

붓 대신에 주사기를 사용해준다고 생각하면 됩니다. 천천히 순서대로 따라해 보세요.

 주사기를 사용해 표현하기

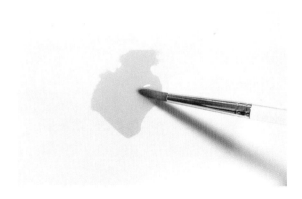

❶ 물과 물감을 희석해줍니다.

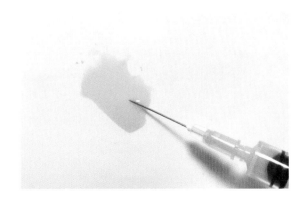

❷ 희석한 물감을 주사기로 빨아들여줍니다.

③ 종이 위에 깨끗한 물을 올려줍니다.

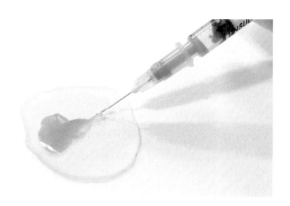

④ 물감을 빨아들인 주사기의 바늘을 종이 위에
올린 깨끗한 물에 대고 물감을 넣어줍니다.

이 기법을 응용해 입체적인 나무를 그려봅니다. 붓을 이용해
나뭇가지를 그려준 후 주사기를 사용해 다양한 색을 표현해주면 됩니다.

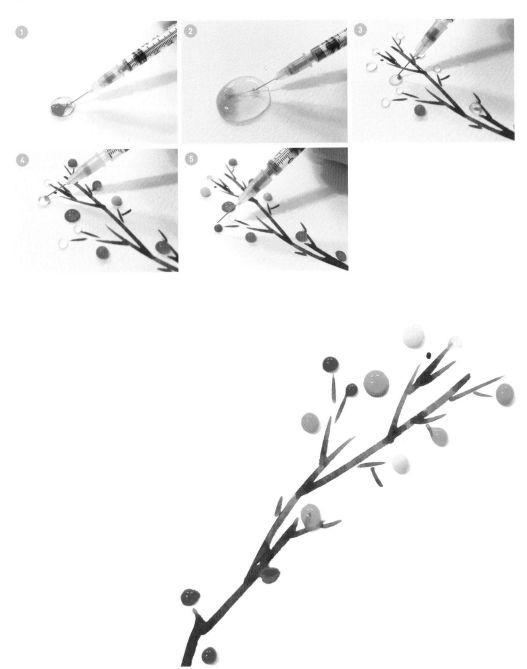

【 두 번째 기법 】 **나무젓가락**

두 번째, 나무젓가락입니다.

나무젓가락이 아니더라도 나뭇가지 혹은 다른 나무재질을 가진 도구를 사용하셔도 됩니다.

나무의 질감으로 나무를 그리거나 글씨로 '나무'를 쓰면 나무의 질감 표현을 더욱 세밀하게 할 수 있습니다.

또한 나무젓가락을 톡톡 쳐주면 뿌림 효과도 표현할 수 있습니다. 굵은 면과 얇은 면, 그리고 뿌림 표현까지

천천히 따라해 보세요.

 나무의 질감을 살려 캘리그라피 표현하기

❶ 나무젓가락을 비틀어 부러뜨려줍니다. 비틀어 부러뜨려주었기 때문에 굵은 면과 얇은 면이 생 깁니다.

❷ 부러뜨려준 나무젓가락에 먹물을 묻힙니다.

③ 종이에 굵은 면을 이용해 선을 그어줍니다.

④ 종이에 얇은 면을 이용해 선을 그어줍니다.

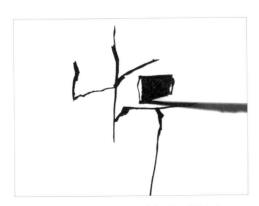

⑤ 굵은 면과 얇은 면을 이용해 '나무'를 써줍니다.

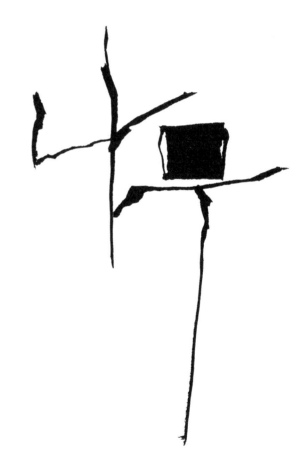

← 나무젓가락으로 뿌림 효과 표현하기

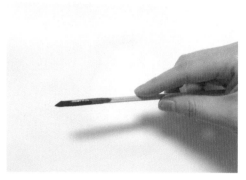

❶ 나무젓가락에 먹물을 묻혀 이미지와 같이 잡아줍니다.

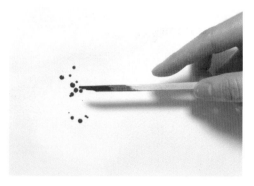

❷ 나무젓가락을 손가락으로 잡고 검지로 톡톡 쳐주어 뿌림 효과를 내줍니다.

아래 이미지와 같이 나무젓가락으로 선을 그려 나뭇가지를 그려준 다음
수채화, 그리고 뿌림까지 더해주면 감성이 가득한 나뭇가지가 완성이 됩니다.

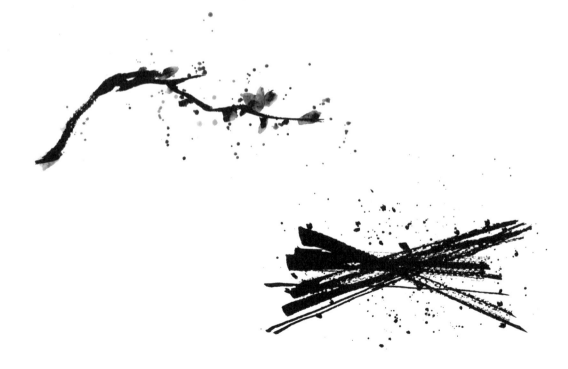

먼저 펜으로 스케치를 할 경우, 섬세하고 깔끔하게 표현할 수 있어요.

번지지 않고 깔끔하게 표현을 하려면 펜을 잘 선택해야합니다. 제가 사용하는 펜은 방수력을 갖고 있는 유성펜이어서
물에 잘 번지지 않아요. 하지만 오랫동안 물을 묻혀놓으면 살짝 번지니 주의해야 합니다.

그러니 방수력을 갖고 있어도 스케치를 하고 잘 말려준 후 수채화로 색을 채워줍니다.

 펜을 이용해 창문과 화분 표현하기

① 펜으로 화분 – 창문 순으로 스케치를 해줍니다.

② 펜이 마르기 전에 수채화로 그려줍니다.

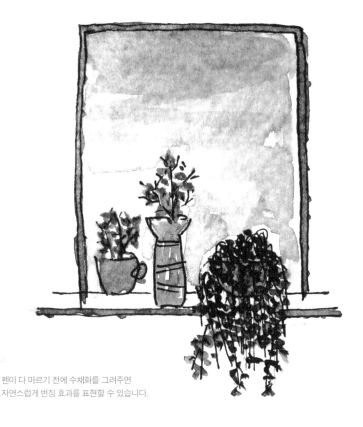

TIP
펜이 다 마르기 전에 수채화를 그려주면
자연스럽게 번짐 효과를 표현할 수 있습니다.

 펜을 이용한 꽃 표현하기

① 펜으로 꽃들을 스케치 해줍니다.
② 펜이 다 마르면 여러 물감으로 칠해줍니다.

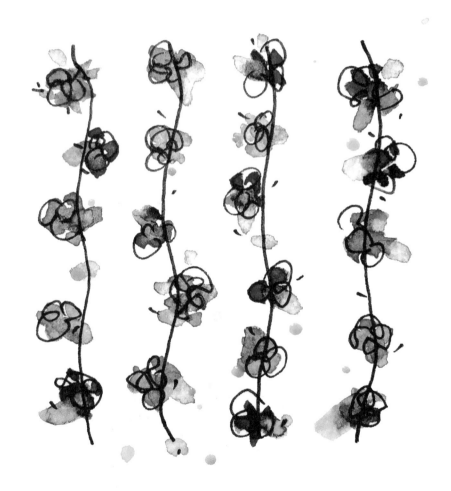

 TIP 물감이 마르기 전에 다른 색의 물감을 칠해주면 색이 섞여 자연스러운 수채화 그라데이션을 표현 할 수 있습니다.
다만, 밝은 색을 먼저 해줘야 자연스럽게 그라데이션을 표현할 수 있습니다.

① 펜으로 화분 – 식물 순으로 스케치를 해줍니다.

② 펜이 다 마르면 화분 – 식물 순으로 색을 칠해줍니다.

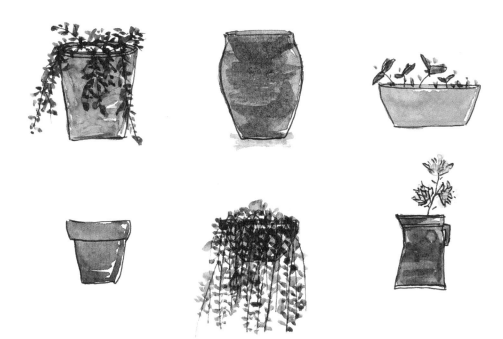

TIP

　　여러 가지 색을 사용해 채색해야 할 경우에는 밝은 색을 먼저 칠해줘야 표현이 잘 됩니다.

 펜을 이용한 칵테일 표현하기

① 먼저 펜으로 레드 칵테일 잔을 스케치를 해줍니다.
　 (그림을 그려 줄 때에는 앞에 있는 사물부터 그려줍니다.)
② 펜이 다 마르면 수채화로 레드 칵테일을 채워줍니다.

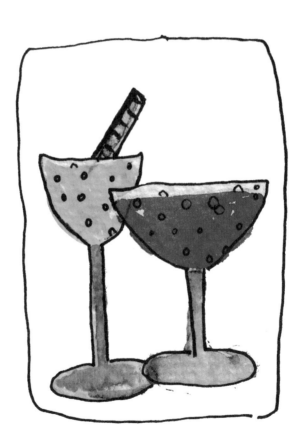

 펜을 이용한 다양한 과일 표현하기

❶ 펜으로 스케치를 해줍니다.

❷ 펜이 다 마르면 밝은 색을 먼저 칠해줍니다.

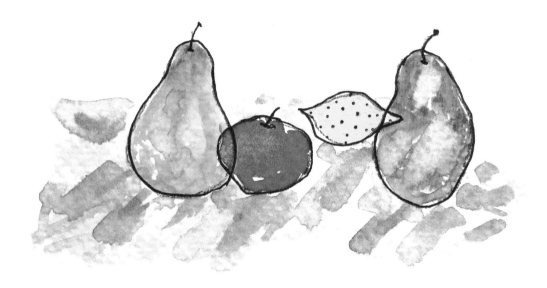

여러 가지 색의 물감으로 채색해야 할 때에는 밝은 색을 먼저 칠해줘야 표현이 잘 됩니다.

펜을 이용한 다양한 와인 잔 표현하기

① 펜으로 여러 번 그어주며 굵기를 다르게 스케치를 해줍니다.
② 펜이 다 마르면 색을 칠해줍니다.

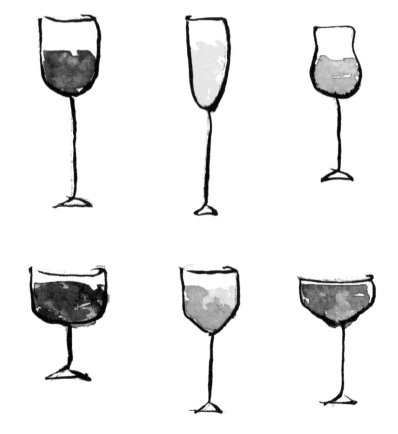

① 펜으로 스케치를 해줍니다.
② 펜이 다 마르면 색을 칠해줍니다.

① 펜으로 스케치를 해줍니다.
　　편지를 먼저 그려주고 캘리그라피 문구 'Love Letter'를 써줍니다.

② 펜이 다 마르면 물감으로 색을 칠해줍니다.

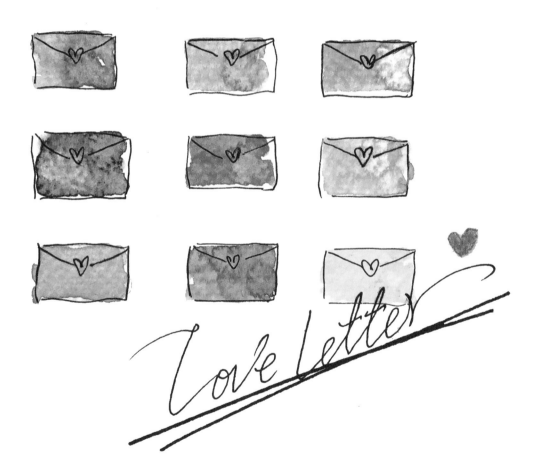

① 펜으로 스케치를 해줍니다.

② 펜이 다 마르면 물감으로 색을 칠해줍니다.

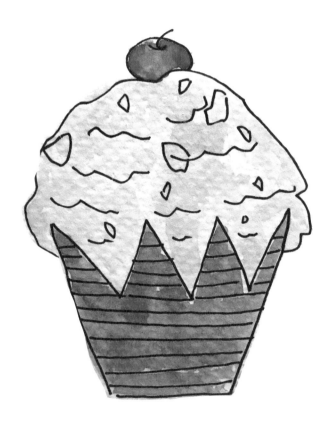

 펜을 이용한 다양한 컵 표현하기

① 펜으로 스케치를 해줍니다.
② 펜이 다 마르면 물감으로 색을 칠해줍니다.

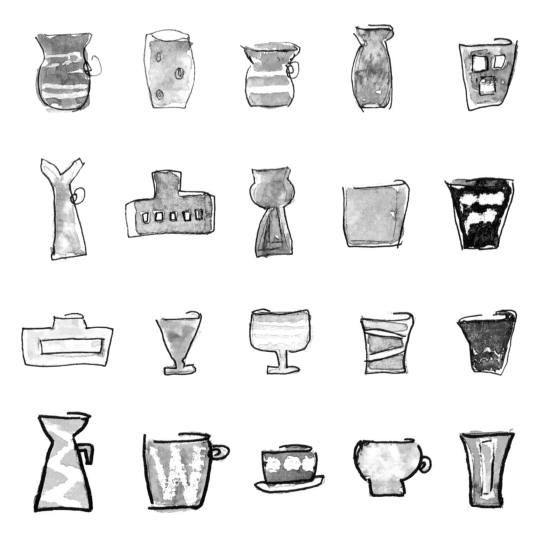

【 네 번째 기법 】 붓펜

네 번째, 유성펜 그리고 붓펜을 이용한 기법입니다.
펜과 붓펜으로 기본 스케치를 하고 수채화로 색을 채워 주는 방법인데요.

붓펜으로 스케치를 할 경우, 붓펜의 특성상 선의 굴곡과 굵고 얇음이 표현되어 각이 잡힌 느낌보다는
자연스러움을 표현할 수 있어요. 또한 붓펜의 잉크와 물감들이 번지면서 더욱 자연스러운 수채화가 완성이 됩니다.
주의할 점은 붓펜으로 스케치를 하고 바로 물감으로 색을 채워주면 색이 너무 번져 어두워질 수 있으니
조금 말려준 후 색을 채워주세요.

붓펜을 이용한 나뭇잎 표현하기 1

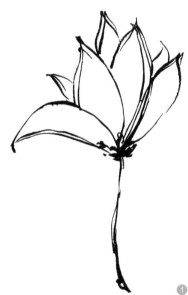

① 붓펜으로 굵은 선과 얇은 선을 그려가며 스케치해줍니다.

② 스케치가 다 마른 후 수채화로 나뭇잎의 색을 채워줍니다.

 TIP 색을 채워 넣을 때에는 여러 번 덧칠하는 것보다 한 번에 칠해주는 방법이 더 자연스럽습니다. 붓의 모양을 이용해 처음 시작 부분을 붓 끝으로 가볍게 시작해 마지막까지는 점점 붓을 누르면서 두껍게 그려 내려가면 됩니다. 여기서 그라데이션을 할 때에는 이미지와 같이 먼저 칠해준 그림이 다 마르기 전에 겹쳐서 또 한 번 그려줍니다. 그러면 물감이 자연스럽게 섞여 그라데이션이 표현됩니다.

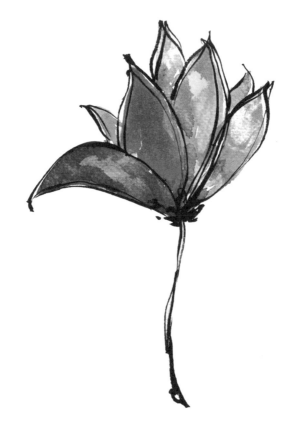

① 붓펜으로 굵은 선과 얇은 선을 그려가며 스케치해
 줍니다.

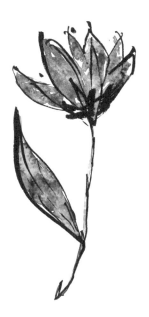

② 스케치가 다 마른 후 수채화로 나뭇잎의 색을 채워
 줍니다.

 붓펜을 이용한 식물 표현하기

① 붓펜으로 굴곡과 선의 굵기를 다르게 해 스케치를 해줍니다.
② 붓펜이 다 마르면 나뭇잎의 색을 칠해줍니다.

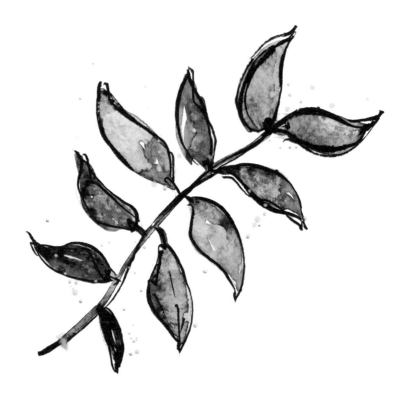

 TIP 붓펜과 물감이 자연스럽게 번지게 하려면 붓펜이 70%정도 말랐을 때 색을 칠해주면 됩니다.
그리고 그라데이션을 줄 때는 밝은 색부터 칠해줘야 표현이 잘 됩니다.

 붓펜을 이용한 수채 캘리그라피 표현하기

① 붓펜으로 굴곡과 선의 굵기 차이를 주어 스케치를 해줍니다.
　순서는 캘리그라피 문구 'Love you'를 먼저 써주시고 하트 그림을 그려줍니다.

② 붓펜이 다 마르면 하트 안에 색을 칠해줍니다.

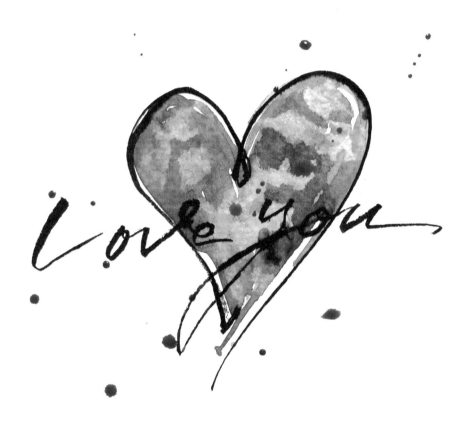

 TIP　붓펜과 물감이 자연스럽게 번지게 하려면 붓펜이 70% 정도 말랐을 때, 즉 완전히 마르지 않은 상태에서 색을 칠해주면 됩니다.
　　　그라데이션을 줄 때는 밝은 색부터 칠해줘야 표현이 잘 됩니다.

 붓펜을 이용한 화병 표현하기

① 붓펜으로 굴곡과 선의 굵기 차이를 주어 스케치를 해줍니다.
　순서는 나뭇가지를 먼저 그려준 후 화병을 그려줍니다.

② 붓펜이 70%정도 말랐을 때 화병을 먼저 칠해주고 나뭇가지를 칠해줍니다.

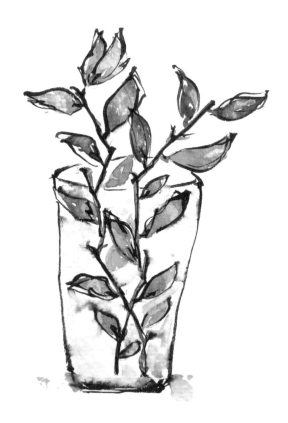

 TIP 　붓펜과 물감이 자연스럽게 번지면서 화병에 물이 담겨있는 표현을 하실 수 있습니다.

네 번째, 오일파스텔을 사용한 기법입니다.

오일파스텔의 질감은 대체적으로 꾸덕하고 크레파스보다는 미끄럽습니다.
색 표현은 일반 파스텔이나 크레파스와는 다르게 다소 무겁고 선명하게 표현됩니다.
이러한 오일파스텔과 수채화를 사용해 조금 더 따뜻하게 표현해보겠습니다.

오일파스텔을 이용한 풍경 표현하기

❶ 종이에 연필로 스케치를 합니다.

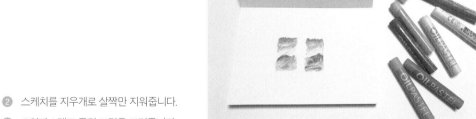

❷ 스케치를 지우개로 살짝만 지워줍니다.
❸ 오일파스텔로 풍경 그림을 그려줍니다.

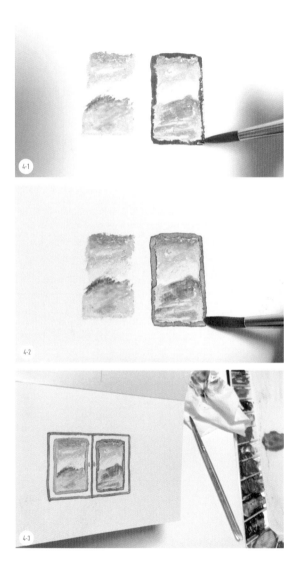

④ 수채화로 창문을 그려줍니다.

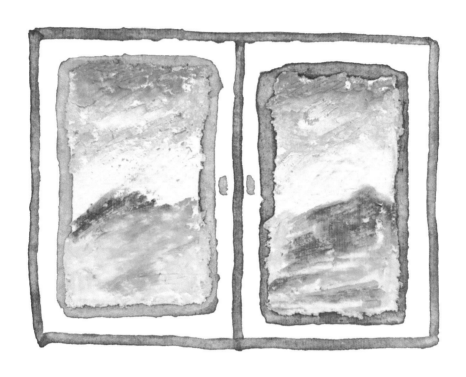

 오일파스텔을 이용한 라벤더 표현하기

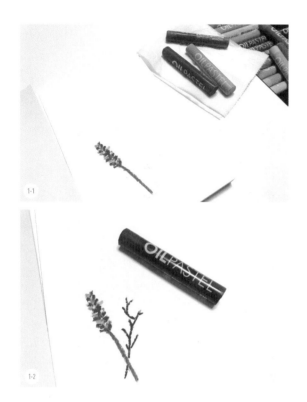

① 오일파스텔로 라벤더와 나뭇가지를 그려줍니다.

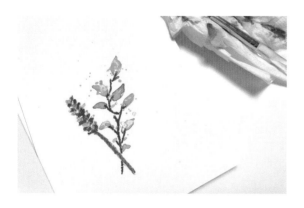

② 수채화로 나뭇잎을 그려줍니다.
③ 붓에 물감을 흥건하게 묻혀 검지로 톡톡 쳐주어
 뿌림 효과를 줍니다.

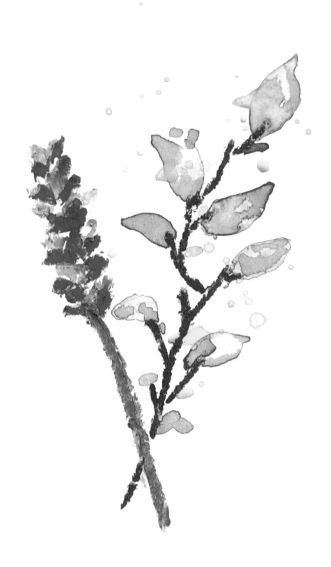

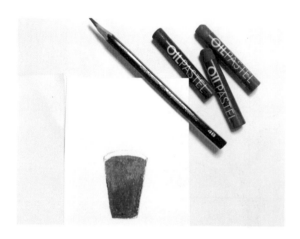

① 연필로 스케치를 합니다.

② 오일 파스텔로 어두운 색을 먼저 칠해준 다음 밝은 색을 칠해주어 자연스러운 그라데이션을 표현해줍니다.

③ 흰색 오일 파스텔로 얼음을 표현해 줍니다.

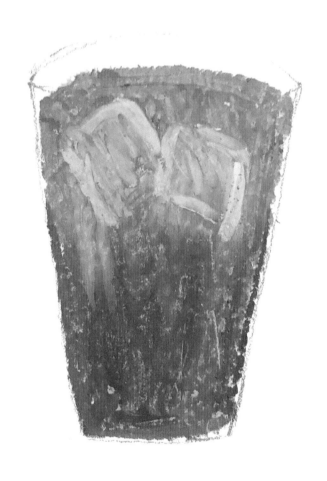

【 여섯 번째 기법 】 **롤러**

다섯 번째, 롤러를 이용한 기법입니다.

롤러에도 넓은 면과 얇은 면이 있어 그 둘의 느낌을 섞어주면 또 다른 소스들을 표현할 수 있습니다.
롤러가 붓처럼 물감이나 먹물을 빨아들이는게 아닌, 찍어내는 느낌으로 표현해줍니다.

① 롤러에 충분하게 물감을 묻혀줍니다.
② 물감을 묻힌 롤러를 종이에 굴려 표현해줍니다.

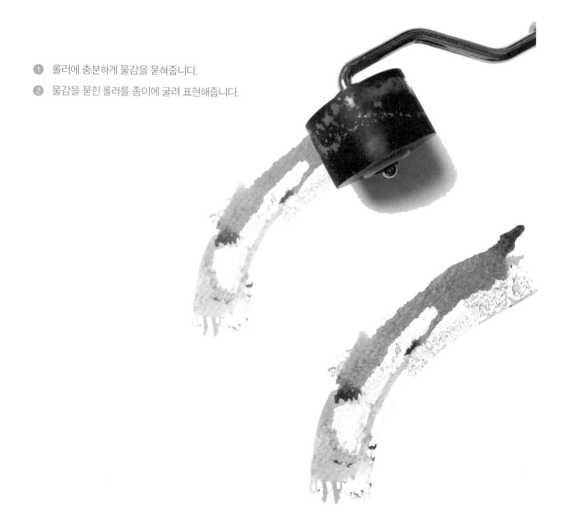

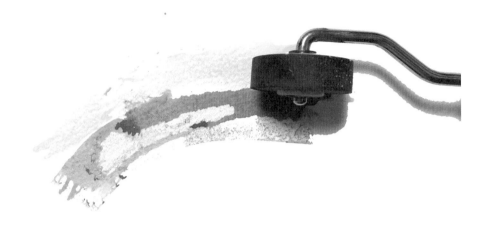

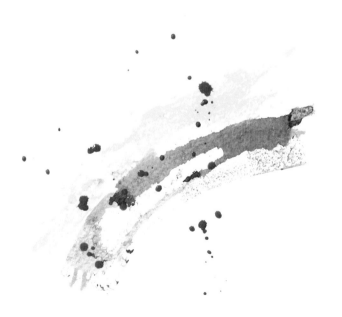

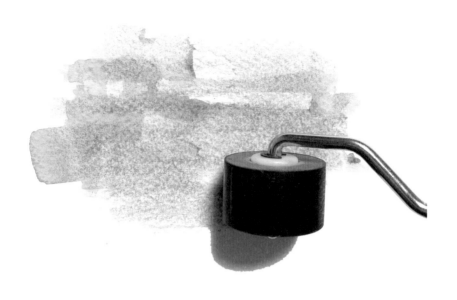

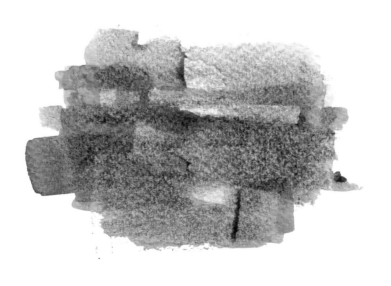

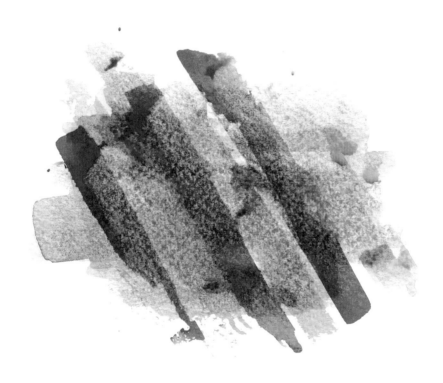

앞서 소개한 나무젓가락과 같이
두 면을 이용해 표현할 수 있습니다.

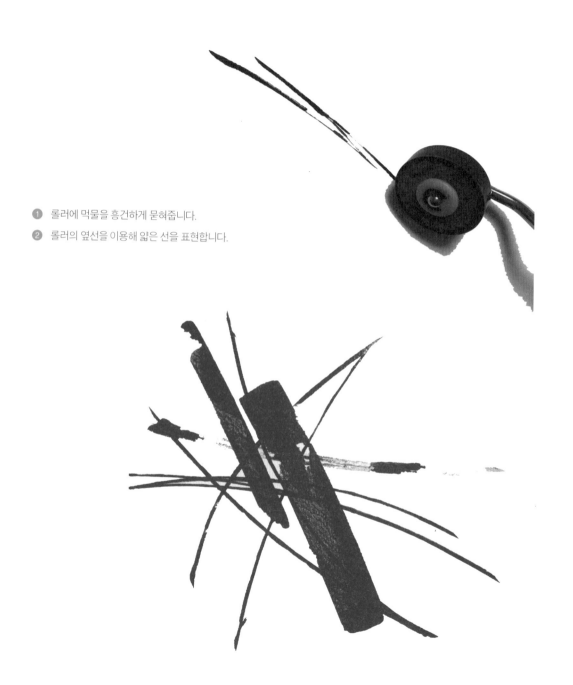

① 롤러에 먹물을 흥건하게 묻혀줍니다.
② 롤러의 옆선을 이용해 얇은 선을 표현합니다.

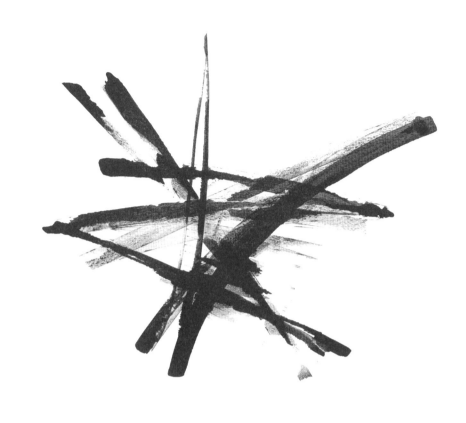

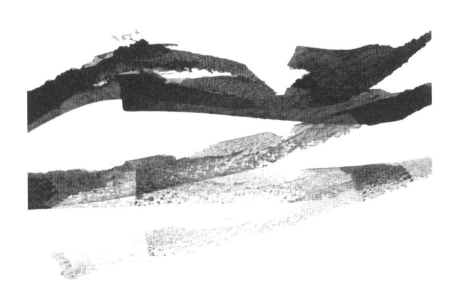

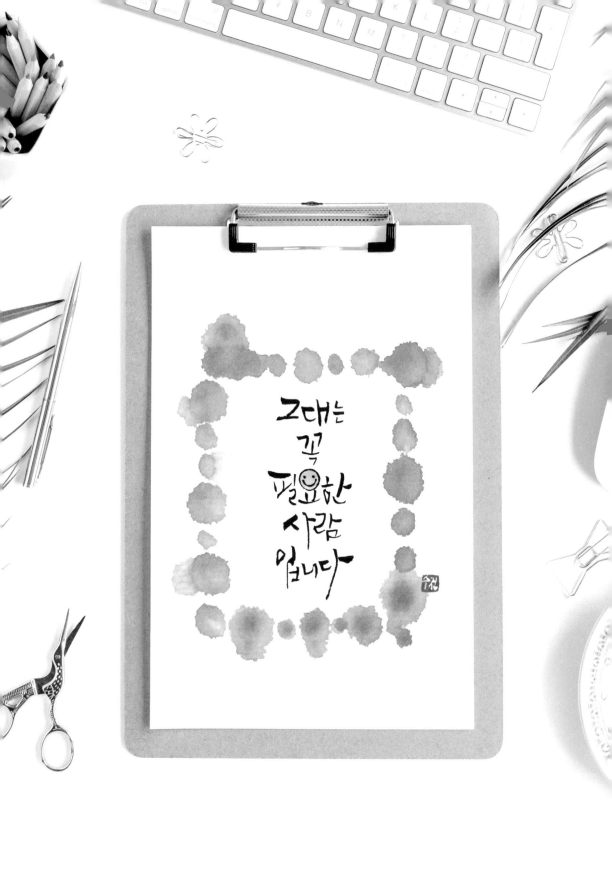

'힐링 수채 캘리그라피' 작업 시안

GALLERY

수채화와 캘리그라피가 같이 쓰였던 사례를 보여드릴게요.
작업을 할 때에는 콘셉트에 대해서 많은 고민이 필요한 만큼, 캘리그라피로만
표현하는 것 보다는 수채화와 같이 작업을 하면 좀 더 콘셉트를 표현하기가 좋습니다.
느낌을 배로 더해 주기 때문이죠. 그럼 지금부터, 수채 캘리그라피의 작업 시안을 보겠습니다.
이 작업 시안들은 모두 <SKT>와 <국방일보 기사 연재>에 적용된 작업 사례입니다.
콘셉트는 '힐링 메시지'입니다.

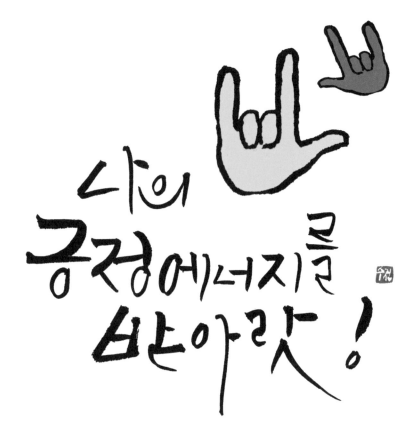

너의
긍정에너지를
받아랏!

좋은일이 찾아올거야

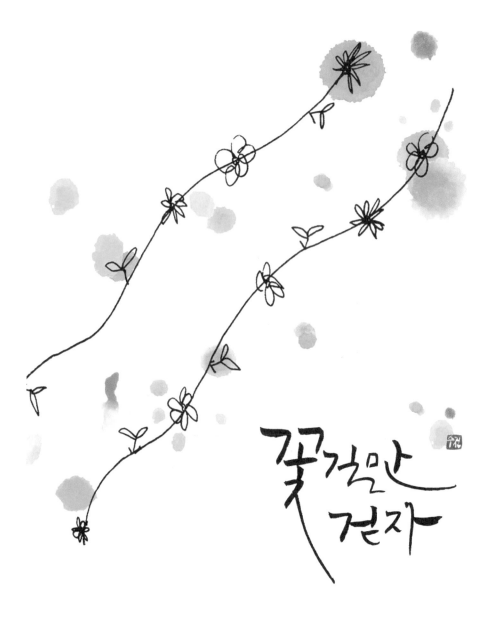

꽃길만 걷자

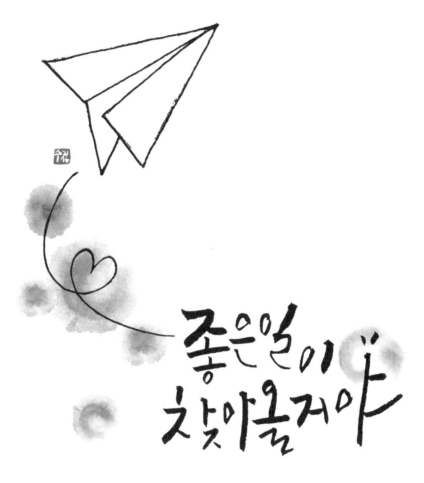

새로운♡
추억이
쌓일거야

언제나
네 편이야

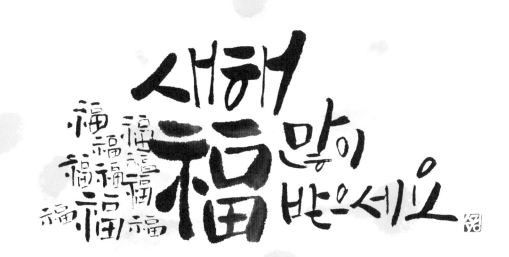

새해 福많이 받으세요

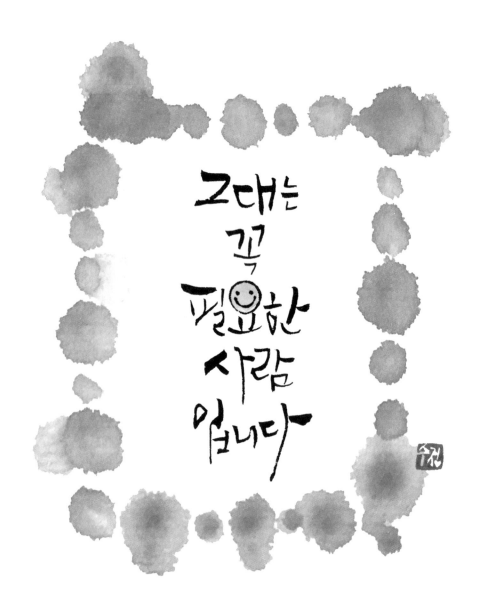

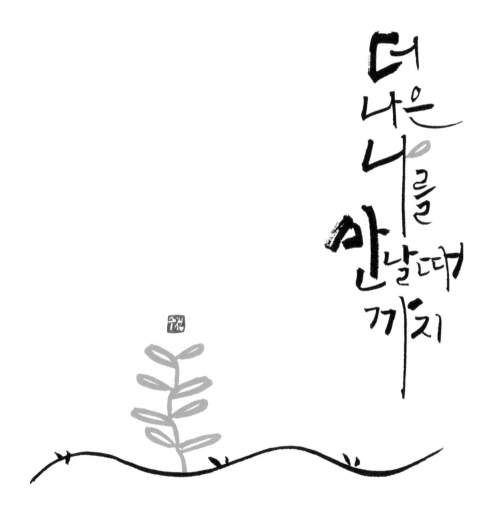

더 나은 나를 안날때까지

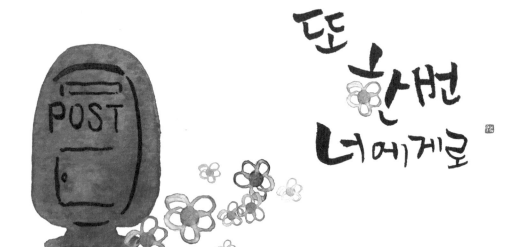

오늘도
파릇파릇 하게!
보내세요 ♡

행복과
" 가정의달 "
보내세요

담 울린만큼
가벼운 마음으로
떠나자!

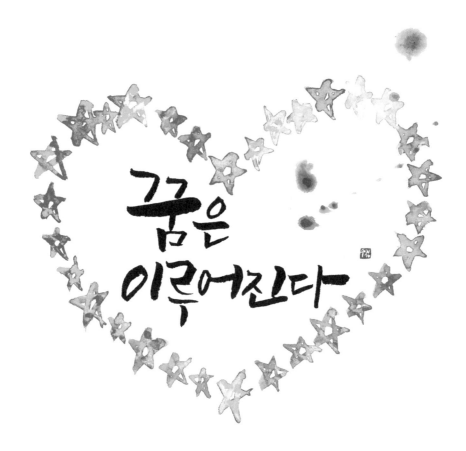

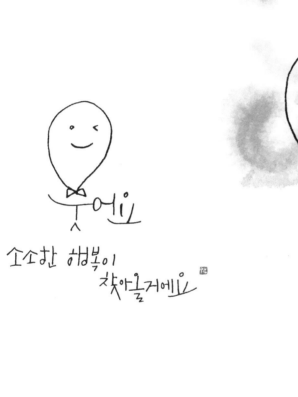

웃엔요

소소한 행복이
찾아올거에요

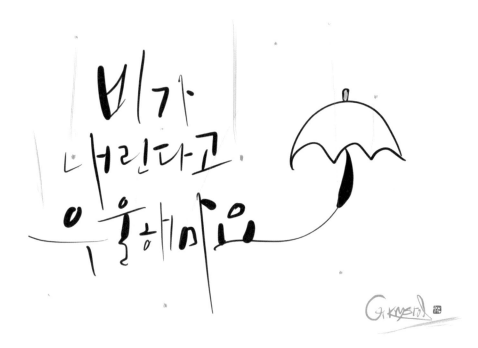

비가
내린다고
우울해마요

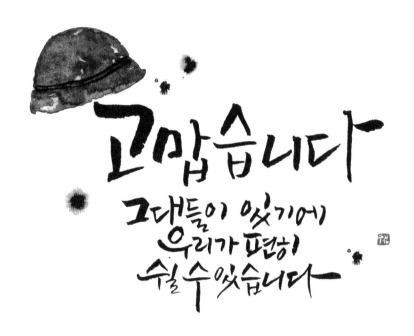

고맙습니다
그대들이 있기에
우리가 편히
쉴 수 있습니다

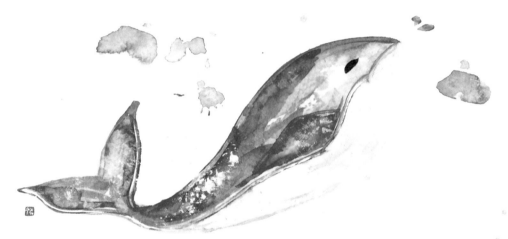

더위에 지치지 않을 거예요
당신의 열정이 더 뜨거우니까 -

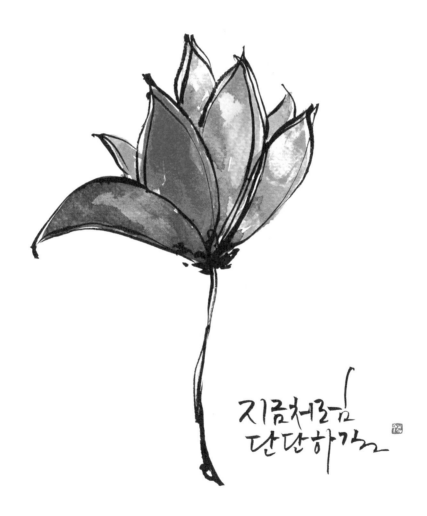

지금처럼
단단하길요

나의
작은수고가
누군가의
삶의 미래가
된다면

나는
그 수고를
마다하지 않을것이다

박현숙 (ds0031) 글 中
옮겨적다

누구나 천혈을 할수 있습니다
'누구냐는 바로 당신 입니다

윤현구 (unomi091) 글中
옮겨적다

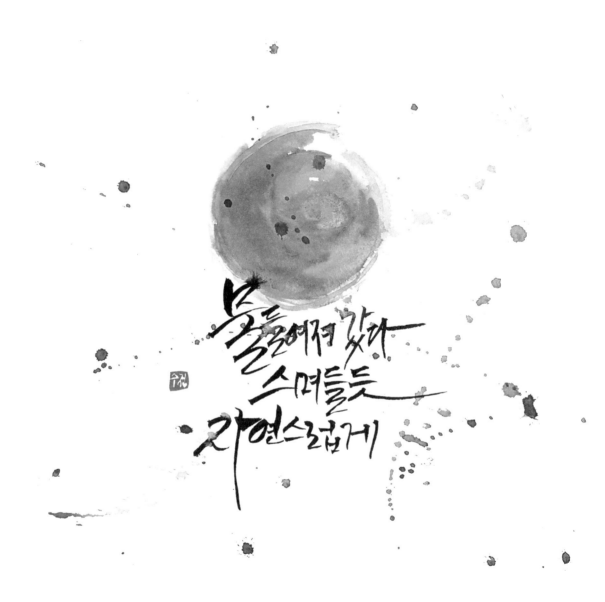

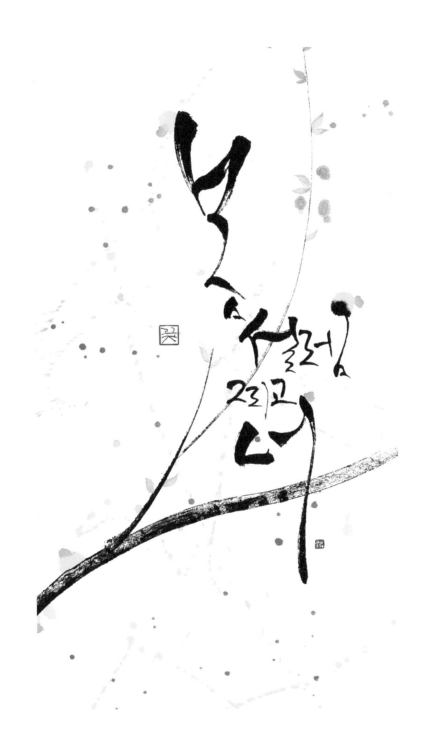

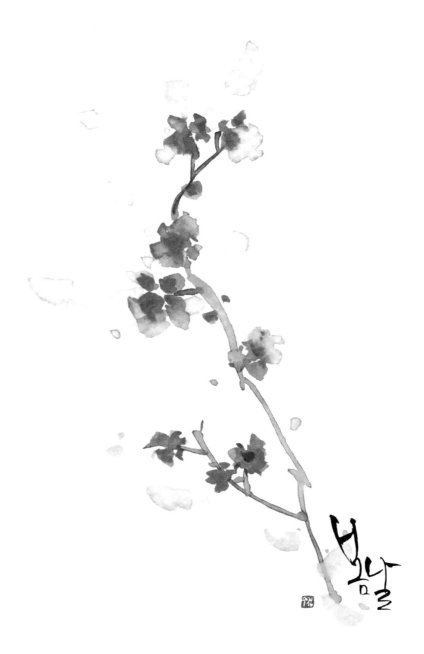

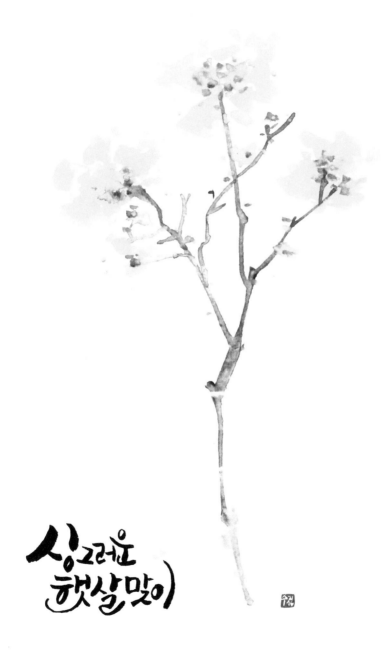

싱그러운
햇살맞이

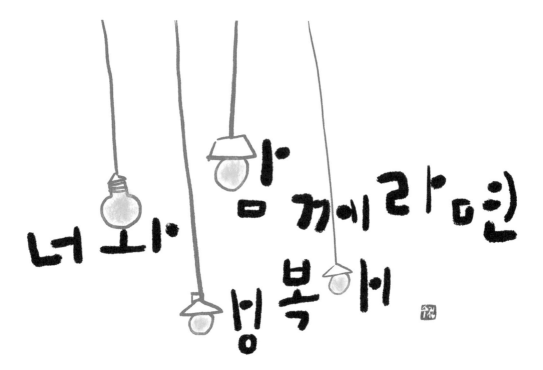

너와 함께라면 행복해

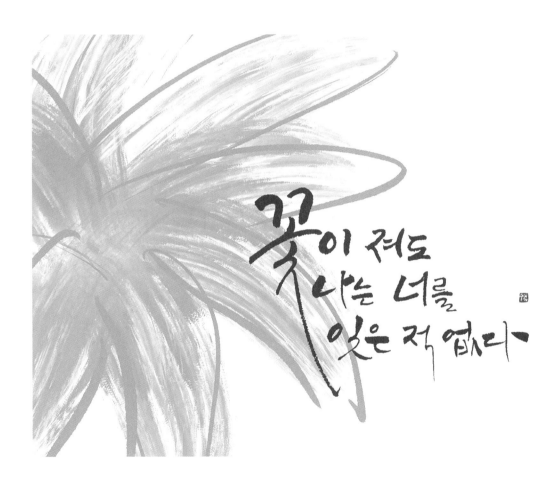

꽃이 져도
나는 너를
잊은 적 없다

너와 함께라면
그 어떤 삶도
초라하지 않아

밤바다에
반짝이는
하늘의 별빛

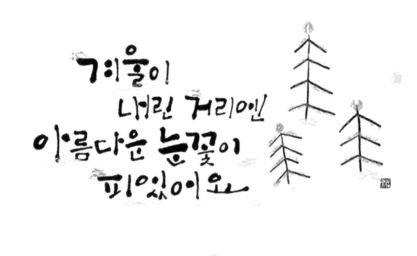

겨울이
내린 거리엔
아름다운 눈꽃이
피었어요

그대의 빛을 잃지 말아요

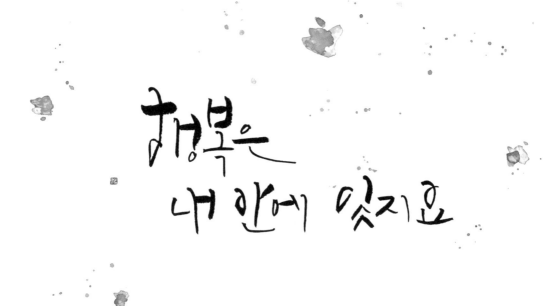

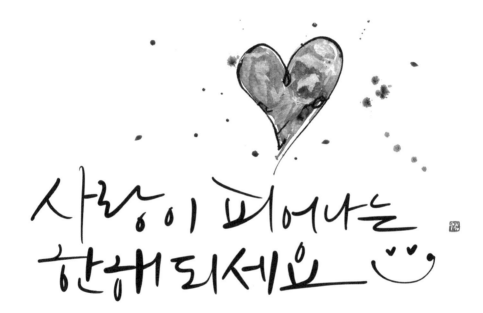

너만의 별을 따라서

나는 당신의
눈을 사랑해요

너가
네시에
온다면
나는
세시부터
설레일거야

오 늘 더

사 랑 해

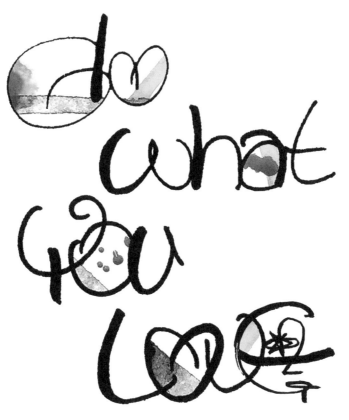

G. Krystal

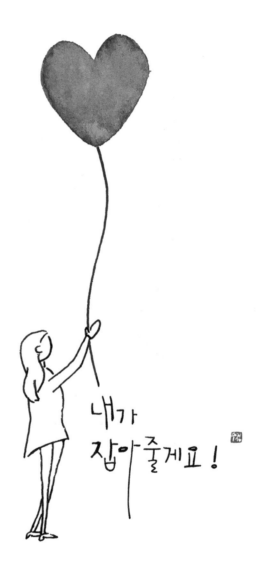

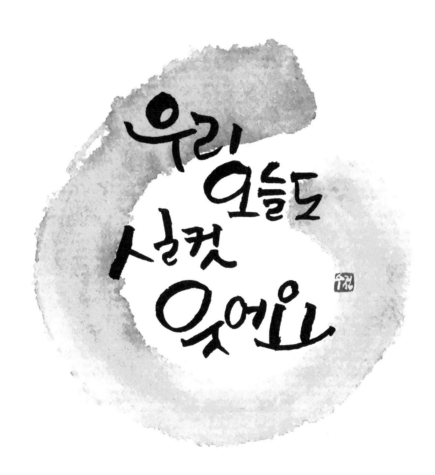

우리 오늘도 실컷 웃어요

나의
세상은
이미 온통
너의 세상으로
물들었어

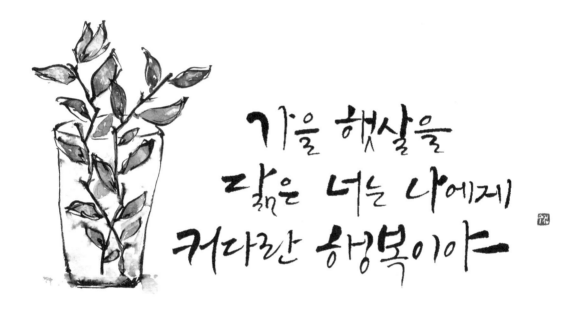

가을 햇살을
닮은 너는 나에게
커다란 행복이야

함께
잊대는
이유안으로
행복해

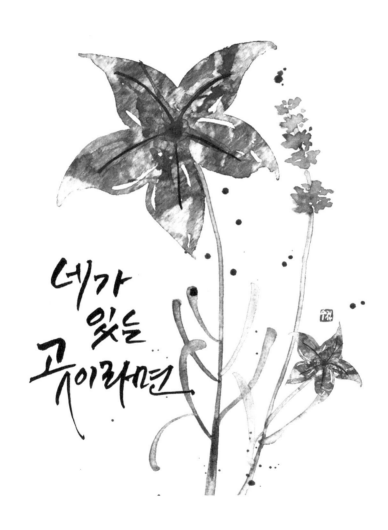

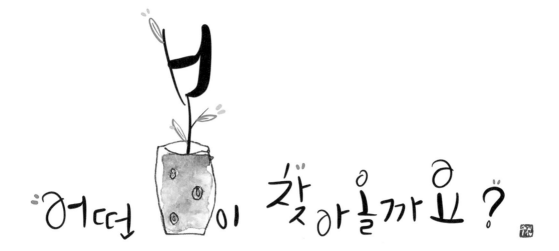

어떤 이 찾아올까요 ?

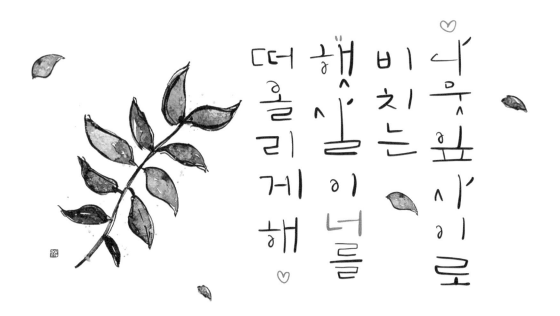

나무 잎 사이로
비치는
햇살이 너를
떠올리게 해

젊은 청춘아!

너넘어져도 괜찮아,
완벽하지 않아도 괜찮아.

그해, 여름공기

마음에 피어나는 물빛 컬러 이야기

지수정의 수채 캘리그라피

1판 1쇄 인쇄 2020년 7월 10일
1판 1쇄 발행 2020년 7월 15일

지 은 이 지수정
발 행 인 이미옥
발 행 처 아이생각
정 가 14,000원
등 록 일 2003년 3월 10일
등록번호 220-90-18139
주 소 (03979) 서울 마포구 성미산로 23길 72 (연남동)
전화번호 (02) 447-3157~8
팩스번호 (02) 447-3159

ISBN 978-89-97466-73-3 (13640)
I-20-04

i THINK
아이생각